BIBLIOTHÈQUE SPORTIVE

ALEXANDRE BERGÈS

L'ESCRIME
et la
FEMME

AVEC UN PORTRAIT DE L'AUTEUR

Première Édition

M. Désirée BENOIST, Éditeur
42, Rue de la Tour d'Auvergne, 42, Paris

Monsieur Egerton

Castle

à l'éminent écrivain

au brillant Escrimeur

Hommage de considération

de l'auteur

Bergès fils

Alexandre BERGÈS

L'ESCRIME

ET

LA FEMME

M. Désirée BENOIST, Éditeur
42, Rue de la Tour-d'Auvergne, PARIS
1896

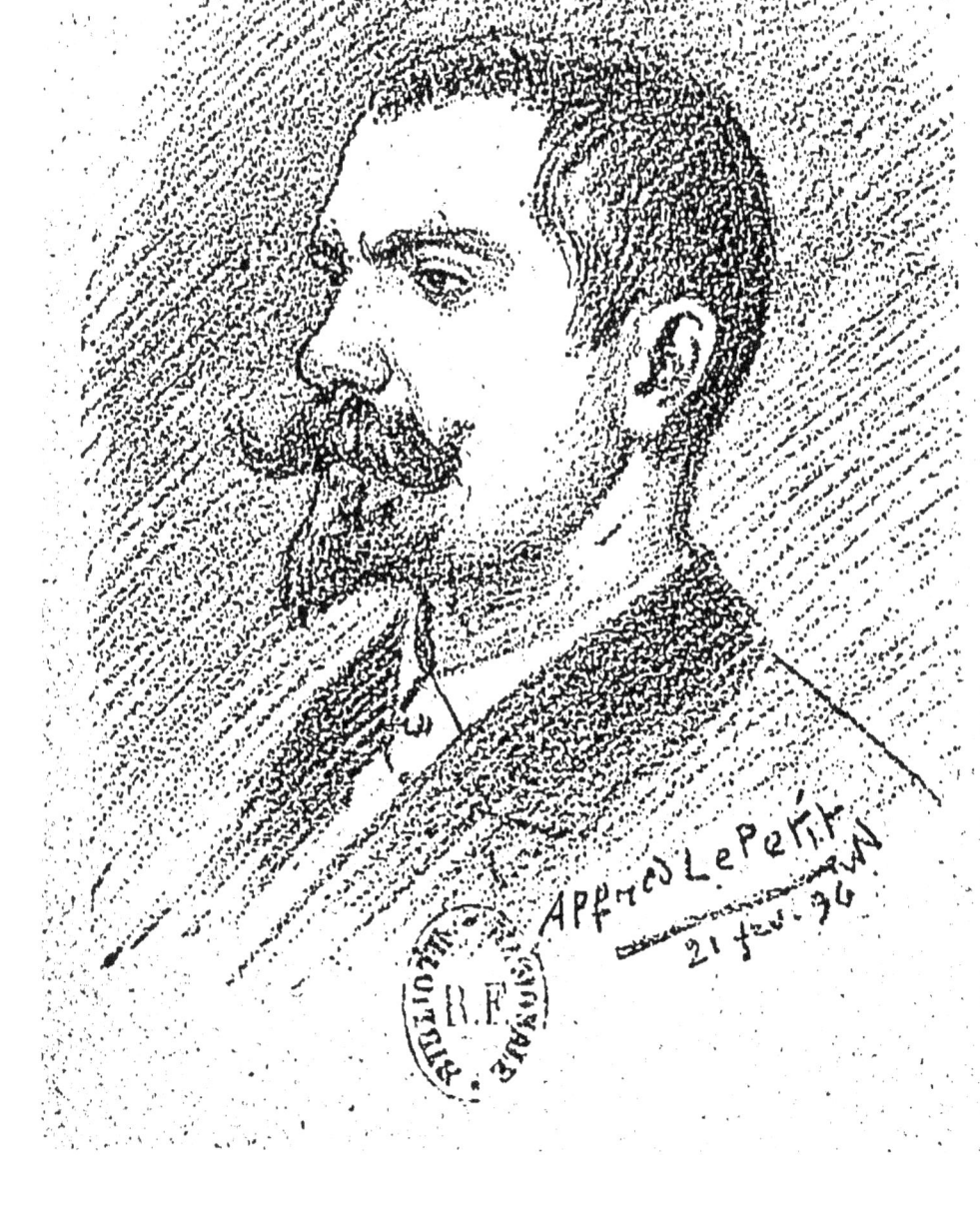

Il a été tiré à part

Cent Exemplaires de cet Ouvrage

sur

Papier Impérial du Japon

numérotés et signés par l'Auteur

PRIX : **5** FRANCS

A mon ami
Le Docteur Emmanuel DEPOUX.

A qui pourrais-je dédier cet opuscule, si ce n'est à vous, cher Docteur? qui, par vos soins attentionnés, avez remis sur pied le Maître d'armes ataxique, narquoisement condamné par les seigneurs du Val-de-Grâce.

Quelle drôle d'histoire, allez-vous vous dire; et, vous écrivant, ne réverez-vous pas de revenants ou de résurrections rocambolesques?

Car, enfin, si je vis, si je parle;

si, dans ma main, le fleuret va du contre de quarte à l'opposition de sixte sans trop d'hésitation ; si, possédant quelque allure sous les armes, mes attaques ont acquis une poussée de plusieurs chevaux-vapeur ! c'est de vous que je tiens tout cela.

Vos sages conseils, votre science éclairée, m'ont soustrait — d'aucuns disent à la camarde — moi, je dirai simplement : à ce lamentable état de cul-de-jatte, auquel, verbant par la bouche de du Cazals, Epidaure me vouait.

Car, vous vous le souvenez — les salles de l'Ecole de médecine mili-

taire en attestent encore — l'Oracle, en son langage moderne, avait dit :

« Jeune homme, la vigueur
« de tes dix-neuf ans ne saurait
« prévaloir contre le mal qui te
« frappe.

« Tu ne perpétueras pas, dans
« cette noble science des armes,
« le nom que ton père y sut
« conquérir.

« Estimé, honoré de tous
« ceux qui l'ont connu, tu devras
« — si la thérapeutique routi-
« nière t'accorde encore quel-
« ques jours — te consoler de
« l'héritage glorieux qu'il te

« *laisse; ne t'affliges point;*
« *d'autres, aussi jeunes ou plus*
« *âgés — dont l'ambition ne*
« *fût pas moindre — ont quitté*
« *ce monde sans laisser un*
« *nom.* »

C'est alors que, découvrant à cette épitaphe la forme agressive d'un défi jeté à l'impotent, vous donnâtes un démenti à l'oracle.

Ah! je vous vois rire encore d'ici à la perturbation qui frappa les académies savantes des deux hémisphères. Voir Alexandre Bergès reprendre une place marquante parmi ses confrères en salle d'armes, fût — l'émo-

tion des illustres en témoigna longtemps — un véritable coup de foudre.

Cent cinquante bouches à feu tonnant derrière le maître-autel du sacré-cœur au moment de l'élévation ahuriraient moins les fidèles que ne le fût l'Académie de médecine à me voir debout : nul ne voulut y croire.

Aussi, dès ce jour, le défilé de tous ceux que la science intéresse fût-il grand, et la salle d'armes de la rue Laffitte voyait en peu de jours de doctes français et étrangers attirés par le succès merveilleux de votre cure et la flambée monumentale de mes béquilles.

Et, depuis, mon ingratitude envers vous n'a cessé de croître avec ma santé; m'appropriant, non pas votre savoir, mais une partie de vos conseils, je me suis appliqué, à mon tour, à donner à la musculature faible et sans consistance de l'adolescent ou de l'homme peu habitué à la fatigue, la fermeté et la résistance de l'acier; aux appétits délicats que rebutaient un œuf à la coque, j'ai donné des estomacs dont frémissent les cuisinières!...

Vous voyez d'ici, cher Docteur! combien vous fîtes école.

Connaissant le fond de justice qui

vous anime et la part d'intérêt que vous prenez à ma concurrence, c'est, pour ainsi dire, sur vos données, qu'entre quelques assauts retentissants et les devoirs de ma profession, j'ai écrit : L'Escrime et la Femme, certain d'obtenir, avec votre approbation, qui m'est chère, l'assentiment de tous ceux qui pensent que l'épée sied à la femme autant qu'au gentilhomme.

Là-dessus, revenant à mes fleurets, je vous serre affectueusement la main.

Votre bien reconnaissant et tout dévoué.

<div style="text-align:right">Alexandre BERGÈS,
13, rue Laffitte.</div>

28 Février 1896.

L'ESCRIME

ET

LA FEMME

L'ESCRIME

ET

LA FEMME

Résumant douze années de professorat, et imbu de cette idée que l'instruction physique chez les peuples forts a toujours marché parallèlement avec l'enseignement des lettres ; et pénétré, en outre, de cette vérité historique : qu'un pays ne

pourrait soutenir longtemps sa supériorité si au service de l'idée ne se joignait la force des armes, nous avons tenu à exposer, en ce court aperçu, les réflexions que nous suggèrent les exercices physiques en général et l'escrime en particulier appliquée à la jeune fille.

Nous la prendrons donc à l'âge de seize ans, terme de rigueur où quelques éléments de GYMNASTIQUE APPLIQUÉE devront cesser complètement, pour ne nous occuper que des exercices dont l'utilité conviendrait le mieux à sa nouvelle condition.

Employant tous nos soins à mettre

en parallèle avec l'Escrime les mouvements de la Gymnastique, que la facilité d'enseignement a fait préférer jusqu'ici à tout autre sport, nous essayerons de démontrer que si la Gymnastique a des influences de tel à tel âge et s'accorde merveilleusement à la constitution plus robuste de l'homme, elle exerce, par contre, sur la jeune fille devenue femme de pernicieuses influences ; et, si la science ne s'est pas émue des désordres qu'elle pourrait apporter dans son organisme délicat, c'est que, par une admirable compréhension de ses forces et de sa mission, elle déserte

d'elle-même le Gymnase dès l'âge qui nous occupe.

*
* *

C'est pourtant précisément à cet âge même (quinze ou vingt ans) que la femme, alors en plein développement, a besoin d'un exercice qui, sans violence, maintienne l'ossature dans des conditions normales de forme et d'élégance. Son organisme délicat s'accommode mal des mouvements brusques, désordonnés, de la Gymnastique : ces exercices, tous de force ou de vio-

lence, tendent non seulement a déformer ses proportions graciles par l'excès de pesanteur des ascensions ou des chutes, des brusques déplacements d'équilibre, des dislocations sans mesure, des démanchements dans les articulations ; mais encore ils provoquent presque toujours des vertiges qui troublent le sommeil et détruisent l'appétit, et ces effrayants battements de cœur qui, par la suite, la rendront inapte à toute fatigue physique, dont le moral se ressentira infailliblement, dont l'élaboration de la maternité coûtera des efforts inouïs.

Ces exercices ont le grave défaut de demander au sujet des forces qu'il n'a pas et qu'il ne saurait acquérir ; ils exigent, du reste, un entraînement que peuvent seuls subir les professionnels et les constitutions plus robustes des hommes.

* * *

Alors que la Gymnastique ne développe qu'avec des excès de violence quelques rares parties du corps, qui font des professionnels des êtres tout à fait à part, avec des disproportions dans les attaches, des à-coups dans la musculature, l'es-

crime, au contraire, toute de vitesse ou d'imprévu, de rusées demandes ou de fougueuses réponses, d'attaques méditées et suspendues sur une menace de l'adversaire, de réflexions soudaines, d'audacieuses tentatives ou de calme intermittent, l'Escrime, disons-nous, agit et porte avec méthode sur la généralité du sujet.

Stimulant la pensée par l'intérêt des combinaisons : pas un muscle du corps ou du cerveau qui ne participe au mouvement, pas un nerf qui n'agisse, pas une fibre qui reste dans l'inactivité. A ce jeu constant de l'attaque ou de la défense : la volonté

s'affermit, prend un caractère personnel bien établi, sûrement déterminé.

Et la finesse des attaches gagne en délicatesse tout en prenant de la force, les jambes cagneuses se redressent, la ligne du bras, brisée disgracieusement à chacun de ses joints, se détend et s'harmonise, les muscles se galvanisent et se durcissent sous la vitesse toujours croissante du mouvement, la gorge s'arrondit sans exagérations, les voies respiratoires se développent, les poumons se dilatent ; la démarche, le maintien, gagnent en ampleur, en souplesse, en

élasticité, l'endurance augmente ; l'être, chétif au début, ne tarde pas à prendre le dessus ; et l'équilibre des facultés mentales, guidé, sollicité par un exercice journalier, permettra à la jeune fille d'aborder avec moins de fatigue et plus de lucidité les hautes questions de l'enseignement.

<center>*
* *</center>

La Gymnastique est un sport dont le besoin se fait surtout sentir chez les jeunes gens en vue de la situation militaire du pays ; mais, jouant un rôle purement athlétique, rigoureu-

sement physique, s'ensuit-il qu'il faille en rendre la pratique obligatoire à la jeune fille, alors qu'elle lui est contraire, et la préférer à l'Escrime quand celle-ci possède l'avantage d'être un sport offensif et un jeu tout à la fois, convenant merveilleusement à son tempérament ?

*
* *

Si, laissant un moment de côté les incontestables résultats physiques obtenus avec l'Escrime pour nous occuper dans ce court aperçu de ses effets moraux, il ne nous sera pas difficile de démontrer qu'elle déve-

loppe l'intelligence, rend l'à-propos plus facile ; et, par la vitesse de réflexion qu'elle exige, la sûreté de jugement qu'elle demande : prépare le cerveau aux rapides compréhensions.

D'abord que se passe-t-il entre deux tireurs qui, munis d'une épée, cherchent à s'atteindre ? Chacun d'eux doit s'assurer des dispositions de l'adversaire ; voir, deviner, préjuger son côté faible ; ici, c'est l'œil qui, d'un coup, a tout embrassé : le tireur s'est fait stratège.

Mais ce n'est pas tout, de là à l'action, le chemin a parcourir est im-

mense : il faut que l'œil transmette au cerveau les reconnaissances plus ou moins chanceuses qu'il a faites, et que celui-ci — le cerveau — apprécie rapidement l'opportunité d'une attaque ou d'une retraite et qu'il communique au cervelet le résultat de sa décision, c'est-à-dire sa volonté. Sous la haute commandature du cerveau, qui déterminera le moment précis du départ, le cervelet agira sur les bras et les jambes.

Ce plan offensif ou défensif, dont la combinaison a été simultanément élaborée avec le concours de trois de nos facultés essentielles au mouve-

ment : l'œil, le cerveau, le cervelet — nous ne citons ni les bras ni les jambes, ceux-ci n'étant que des auxiliaires de la pensée, — ce plan, offensif ou défensif, disons-nous, a pu être contrarié, la partie adverse aura sûrement songé soit à l'attaque, soit à la défense au moment précis choisi par nous.

Or, il faudra donc, sur l'indication fournie par l'adversaire, aller prestement de l'avant ou décider d'une retraite rapide ; menaçant de la pointe ou parant de la main, et, dans cette hypothèse, si la parade employée n'a donné qu'un résultat négatif, n'au-

rons-nous pas une nouvelle attaque adverse à essuyer, à laquelle il nous faudra faire face par une série de contre-ripostes et de fentes ?

Donc, tous ces mouvements : la transmission de l'œil au cerveau, du cerveau au cervelet, du cervelet au bras et aux jambes, la nature de la parade à employer, de l'attaque à fournir, tous ces mouvements, disons-nous, ont dû être calculés, combinés, pesés, exécutés, dix, vingt, trente fois ?... avec des alternatives diverses, souvent en moins de trois secondes, sous l'œil d'un adversaire qui guette.

La chose elle-même, le fait matériel paraissent surprenants ; cet effort de la pensée semble tenir du prodige, et pourtant cela existe.

Et l'esprit s'aguerrit aux délicatesses de ce jeu se passionne à ces combinaisons savantes, à ces ruses soudaines, à cette vitesse prodigieuse du bras et des jambes agissant sous la réflexion du moment, à ce merveilleux état d'équilibre dans le mouvement.

.

Nous avons dit plus haut que la Gymnastique était un sport rigou-

reusement physique, que son domaine n'atteignait aucunement le moral de l'individu.

Toute de mécanique et de routine, l'habileté de l'athlète se mesure à la force, à la grosseur de ses biceps : vingt ans d'exercice à la barre-fixe ou au trapèze ne donneront aucune nouveauté, n'accroîtront pas d'un atome l'intelligence du sujet.

Pourquoi ? Parce que ces exercices n'offrent aucune combinaison ; parce que pour agir, se mouvoir, nul adversaire ne le gêne, ne le dispute, ne l'entrave dans sa marche.

Le Gymnaste ne crée pas : c'est

un homme plus ou moins fort, plus ou moins derviche, plus ou moins singe, qui s'élève, saute, tourne ou bondit au gré des forces qu'il possède ; il n'invente pas, ne combine pas, ne réfléchit pas : il agit selon la force qui lui est propre : mécanique au début, mécanique à la fin.

L'Escrime — nous entendons cette belle Escrime française que nous avons apprise et que nous pratiquons — demande au contraire beaucoup à la pensée : l'invention est son domaine ; c'est le mot répondant à la phrase, l'arrêtant net ; c'est le discours préparé en moins d'une se-

conde que l'on commence à débiter et qu'il faut cesser soudain devant un semblant d'interruption ; c'est le piège tendu, parfois deviné, souvent incompris ; c'est la surprise au moment de l'exécution ; c'est le mouvement perpétuel de l'esprit.

Et ces combinaisons se continuent et se recommencent variées à l'infini, comme les caractères.

*
* *

Mais au-dessus de ces considérations tactiques; au-dessus des bien-

faits physiques et moraux qui font de cet art un sport incomparablement utile, admirablement approprié à la femme, si nous portons nos regards sur la condition sociale qu'elle occupe, il ne nous sera pas difficile de nous convaincre, qu'à presque toutes les heures de la vie, nous exigeons de son tempérament, formé aux mièvres délicatesses du siècle, des actes de virilité auxquels elle n'a pas été habituée.

Nous reconnaissons volontiers qu'il y a certes loin de l'enseignement moderne à ce singulier orientalisme qui prévalait dans les mœurs du Bas-

Empire : les Byzantins sensuels détruisaient le culte de la beauté et de la proportion pour accorder à l'embonpoint cette préférence que toutes les nations de l'Orient ont professée, que le philosophe Aristote signale, du reste, lorsqu'il dit : *qu'une des premières qualités chez une femme, c'est la grandeur et la grosseur,* ce qui fait également diriger une homélie de saint Chrysostôme contre cette déplorable coutume : *D'où vient, dit-il, que notre siècle est si affaibli, si incapable de grandes pensées ? C'est que nous enfermons les femmes dans leur maison, où la pa-*

resse, les bains, les parfums et les lits de plume achèvent de les réduire à l'imbécillité.

Nous n'enfermons plus la femme, la bicyclette, cette ironie du siècle, paraît vouloir lui donner une liberté mondaine qu'Aristote et saint Chrysostôme eussent également répudiée.

Quant à son éducation, elle se commence de bonne heure et se continue longtemps, la grammaire ne lui fait pas défaut et l'attirail des sciences lui est amplement servi ; mais encore, ce surcroit d'éducation, d'instruction, de liberté, conquis sur

les âges étape par étape, a-t-il fait de nos compagnes la femme idéale ? La femme des Gaules ne lui était-elle pas supérieure ? Nul ne voudra soutenir le contraire, mais nul ne contestera non plus qu'il soit impossible de développer en elle ces sentiments de stoïcisme et de haute valeur dont elle a le germe — et dont à chaque époque malheureuse du pays elle donna d'éclatantes preuves — si à côté des longs et pénibles travaux de l'étude, de la claustration scolaire on donnait à la jeune fille un sport, un art qui, par sa nature chevaleresque, préparât son âme aux sacri-

fices que la Patrie peut un moment réclamer de tous.

.˙.

Quelle que soit la condition sociale de la femme, marquise ou femme du peuple, c'est toujours elle qui joue le rôle principal dans l'éducation de l'homme.

Tibérius et Caïus Gracchus n'auraient jamais illustré leur pays par leur génie et leur courage si leur mère ne se fût appelée Cornélie.

Sabinus ne se fût jamais condamné à passer dans un tombeau neuf an-

nées de son existence s'il n'eût été secondé, doublé de l'héroïsme d'Eponine !

Et nous sommes d'accord avec le juriste qui, tatonnant à travers le dédale mystérieux du crime, s'est écrié dans les actes répréhensibles de la vie d'un homme : « Cherchez la Femme ! »

Et cette exclamation du juge, à bout d'arguments, à court de preuves, qui sent néanmoins que le germe du mal gît dans une autre tête qu'il est du devoir d'atteindre pour la satisfaction de la loi, nous la formulerons avec lui, mais avec la haute

portée philosophique qu'elle comporte : Oui ! dirons-nous aussi, dans la marche de l'humanité, dans la décadence d'un peuple : Cherchez la Femme ! car, avec sa douce insinuation, elle nous fait ce que nous sommes, ce que sera le siècle.

Passant avec elle, ou plutôt résidant en elle, ces longues et nombreuses années de l'enfance où le cerveau se pétrit, se façonne aux reflets des images qui l'entourent, si, devenus hommes, nous nous distinguons par de hautes vertus ou de basses lâchetés, nous le devons à la femme qui a conduit nos premiers

pas, à celle que nous choisissons pour compagne.

C'est en raison du rôle immense, qu'elle joue dans notre destinée, dans notre existence, qu'il convient d'accorder à cette grande éducatrice les éléments progressifs d'un art qui élève son caractère et développe sa noblesse et ses fiertés naturelles.

.*.

L'usage des armes pratiqué par la Gauloise permettait à celle-ci de suivre son mari dans les déplacements successifs de la tribu ; livrait-on combat ? elle aidait le mari et n'était

pas moins brave ni moins acharnée que celui dont elle portait le nom.

Si la conquête de la Gaule a coûté de nombreuses années et des efforts surhumains aux légions disciplinées de Rome, c'est que la Gauloise apportait son appoint physique et moral dans la bataille ; c'est que la procréation contenait en elle, avec les germes d'indépendance et de bravoure de l'homme, l'héroïsme farouche de la femme : c'étaient mêmes courages, mêmes sentiments guerriers, le couple battait à l'unisson.

Le sang du rejeton était exempt d'infiltration contraire aux aspira-

tions de la race qui, brave, chevaleresque — avec ce superbe mépris de la mort dans l'accomplissement du devoir — se maintenait intacte, parce que la femme, en allaitant son enfant, songeait aux malheurs de cette chère Gaule tant menacée, tant enviée alors comme aujourd'hui, hélas !

Aussi, quand dans le court intervalle d'un repos estival au bord de quelques-uns de nos grands fleuves, les légions de César étaient annoncées par les vedettes en observation ou les clameurs des tribus voisines, ce n'était point les larmes dans les

yeux ni la voix couverte par les émotions de la crainte, qu'elle assistait à la prise d'armes des siens ; notre amour-propre aime à se la rappeler choisissant dans l'amoncellement des glaives celui qui convenait le mieux à la main de l'enfant devenu homme, et lui dire : « Va ! mon fils ! frappe ferme et frappe fort. »

Nous n'étonnerons, certes, personnes, en prétendant que la femme d'aujourd'hui ne saurait ni tenir ce même langage, ni se défendre d'un mouvement d'effroi à la vue d'une lame soigneusement affilée qu'elle surprendrait entre les mains de l'un

des siens à la veille d'un assaut dont la ville serait menacée.

Cependant elle est vaillante et forte quand sur nos têtes se déchaîne la tourmente ; malheureureusement la force qui la soutient, alors qu'un danger la menace, est toute de passivité.

<center>*
* *</center>

Tenue longtemps en servage, ses instincts de combative bravoure sont devenus la proie d'inexplicables exigences : l'amollissement des mœurs de nombreuses périodes néfastes à la race a complètement changé notre femme, tranformé sa nature.

Et malgré les rudes leçons d'un passé qui n'est pas bien éloigné de nous et l'expérience qui suit toute catastrophe, est-ce à dire que la génération qui vient ne se ressente de la dégénérescence de l'un des deux facteurs constitutifs de l'espèce ?

Les races sont susceptibles de modifications : elles s'élèvent ou se rapetissent selon le traitement auquel on les soumet.

Les vertus énergiques ne manquent pas à la femme : sa timidité en arrête l'essor. Ce n'est que dans la pratique des armes qu'elle retrouvera ce sang vigoureux et cette sève

ardente dont la descendance ne saurait se passer.

* * *

Une civilisation absolument littéraire créerait des grammairiens, mais ne ferait pas de citoyens.

Avec ses magnifiques écoles, avec ses portiques et ses colonnes de marbre, avec ses trente professeurs appelés à grands frais par Constantin, Byzance n'a jamais été que la métropole du plaisir. Pourquoi ? Parce qu'à côté du raffinement littéraire poussé à l'excès soufflait un vent de

mollesse qui, conduisant à la décadence, devait un jour faire de tous ces écoliers des hommes sans patrie.

Aussi, devons-nous ne pas nous attarder. Dans ces chutes des nations vieillies que relate l'histoire ; dans la faiblesse du lien social ; dans l'énervement des forces morales qui constituent un peuple, devons-nous voir une grande leçon : avoir constamment à la pensée que de grands empires, endormis un moment par le luxe des lettres et des sciences, sont devenus la proie du barbare ou des audacieux dont le bagage se composait d'une forte et lourde épée.

※

Nous reconnaissons sans peine l'utilité de ce haut et solide enseignement distribué par nos édiles avec cette générosité et cette sagesse qui caractérisent l'esprit de progrès qui les anime ; mais, à côté de cette instruction, qui « après le pain est le premier besoin du peuple », comme l'a dit un des pères de la Révolution, à côté des bienfaits de cette instruction où se façonne le moral, il serait heureux d'appliquer cette autre instruction qui, développant le physique, affermissant les

caractères, élevant l'âme, préparât la femme aux grands devoirs, alors qu'éclateront sur notre pays les menaçants orages dont l'horizon se couvre.

Appliquer l'Escrime à la jeune fille, c'est lui rendre la conscience de sa force et de sa valeur.

Habituer, familiariser sa timidité et ses craintes avec l'acier dont elle armera le fils qui, au jour des tempêtes, nous donnera la victoire : c'est là un devoir auquel je m'associe de tout mon cœur, de toute mon âme.

Paris, Mai 1895.

APPENDICE

SALLE D'ARMES BERGÈ

13, Rue Laffitte, Paris

PROFESSEURS :

A. BERGÈS père
Chevalier de la Légion d'honneur
Ancien Maître d'armes :
de l'Ecole Normale d'Escrime
de Joinville-le-Pont
de l'Ecole Supérieure de Guerre
de l'Ecole Polytechnique
Ex-Vice-Président de l'Académie d'Armes
de Paris
Professeur à l'Ecole Sainte-Geneviève

Alexandre BERGÈS fils
Ancien Sergent Maître-d'Armes
à l'Ecole de Médecine
et de
Pharmacie militaire
Professeur à l'Institution Springer

LA SALLE D'ARMES
est ouverte tous les jours

LE MATIN
de huit heures à midi

LE SOIR
de deux heures à sept heures

ABONNEMENTS
au Mois et à l'Année

LEÇONS AU CACHET
à la Salle d'Armes et à Domicile

La salle d'armes A. Bergès : installée à proximité des affaires, de l'Opéra, des grandes banques ;

au premier étage d'un splendide hôtel et complètement à l'abri des bruits de la rue ;

munie d'appareils d'hydrothérapie et de confortables lavabos ;

son aération et son éclairage d'après les principes modernes, et ses fournitures de premier ordre ont fait de cette salle d'armes un des premiers établissements de ce genre et des plus fréquentés de la capitale.

SALLE D'ARMES RESERVÉE AUX DAMES

English Spoken

IMPRIMERIE ARTISTIQUE
E. WOESTENDIECK, Directeur
42, Rue de la Tour-d'Auvergne
PARIS

Texte détérioré
Marge(s) coupée(s)

www.ingramcontent.com/pod-product-compliance
Lightning Source LLC
Chambersburg PA
CBHW071435220526
45469CB00004B/1538